Comte de GIRONDE

Souvenirs d'Italie

PARIS
IMPRIMERIE GÉNÉRALE LAHURE
9, RUE DE FLEURUS, 9

1907

Téniers, le jeune, a peint une toile curieuse ; on y voit, dans une salle assez semblable au salon-carré du Louvre, un grand nombre de petits tableaux symétriquement rangés sur les murs. — Je me trouve avoir rapporté de la radieuse Italie des visions nettes que ma plume a fixées en autant de tableautins. A l'imitation de Téniers, rangeons-les et donnons-leur un peu d'air....

Je n'attends pas de visiteurs pour mon salon-carré, mais moi-même, une fois ou l'autre, repris par les chers souvenirs, j'y viendrai flâner,... et ce me sera une trêve aux soucis de l'existence.

Souvenirs d'Italie

✢ ✢ ✢

La Chartreuse de Pavie.

La Chartreuse de Pavie, un des plus admirables et des plus curieux monuments de l'Italie du Nord, le spécimen le plus riche et le plus parfait de l'art architectural et sculptural romano-lombard du xv° siècle, est un édifice de cadre gothique et d'ornementation Renaissance. Le cadre, je veux dire les éléments essentiels qui donnent le caractère gothique, consiste en d'élégants clochetons, en des voûtes ogivales et en une grande verrière qui domine le maître-autel. En dehors de cela, tout est Renaissance.

Le gothique est de la fin du xiv° siècle, la façade et tout l'ensemble architectonique sont de la fin du xv°.

Voyons d'abord l'extérieur de l'église. La façade, merveille d'architecture et de décoration, possède un porche romano-lombard, avec fronton et piliers ronds remarquablement proéminents, surchargés de sculptures. Observez, dans les soubassements, la série ininterrompue des petits tableaux de marbre sculpté de l'aspect le plus patiné et le plus moelleux ; les figures humaines, les foules qu'ils repré-

sentent, les édifices, tout un paysage, commencent par être, au premier plan, en haut relief, et finissent en fuyant dans les lointains. En réalité, c'est de la peinture rappelant les Primitifs; c'est de la peinture en marbre, dans le genre de celle que Ghiberti va pousser jusqu'à la perfection sur les portes du Baptistère de Florence. Plus haut, à portée de la main encore, est une rangée de médaillons d'empereurs romains, de rois orientaux, babyloniens entre autres, de tous les grands personnages de l'histoire du monde. Puis, viennent des petites têtes d'anges isolées qui forment comme une frise déliée. Des lignes d'oves produisent ensuite un effet des plus charmants. Pilastres, frises, bandes, bordures, corniches, cette décoration, d'un bout à l'autre, est pure Renaissance. Et tout cela s'apprécie en trois mots : élégance, richesse et couleur.

L'église, à l'intérieur, est d'une richesse inouïe. Je ne puis noter qu'un certain nombre de choses; ce n'est pas à dire qu'elles soient les plus belles. — Un superbe jubé que limite une grille gothique, en fer et bronze doré, saturée d'ornements Renaissance déliés, variés et gracieux; des voûtes peintes à fresque, d'une claire harmonie colorée; l'église entière ainsi peinte: la coupole, la grande nef, le transept, les chapelles, la sacristie; un tombeau gothique, — Ludovic, le More, sa femme à ses côtés. — Je ne connais pas de gisants plus beaux. Les stalles du chœur ont de très fines mosaïques de bois sobrement rehaussées d'or; cet or est posé par simples filets ténus. Prodigieuse est la richesse du maître-autel et de ses alentours. Dans l'abside, de chaque côté, très haut, sont des *loggie* qui donnent à cet ensemble une vie discrète.

Admirez, au-dessus du maître-hôtel, cette grande et très belle verrière, d'un coloris intense et profond, et ce petit

puits mignon, dans la grande salle avoisinant l'ancienne sacristie ; et cette fontaine, appliquée au mur, que dominent deux grands dauphins! Elle est couronnée par le buste de l'architecte de la Chartreuse: Bernard de Venise. Au devant, une délicieuse vasque.

Enfin, sur une autre paroi de la même salle, une fresque de Bernardino Luini, Madona e bambino, d'une fraîcheur parfaite. La grande séduction des fresques est dans leur fraîcheur ; celle-ci, mieux qu'une autre, le fait sentir.

A signaler encore de belles peintures de Borgognone; entre autres, dans la demi-coupole qui surmonte l'autel du transept de droite, la famille Visconti, dont tous les membres, à genoux, sont tournés vers la madone.

En plein mur, assez haut, dans ce transept, l'important tombeau monumental des Visconti. Au nombre des sujets sculptés qui le décorent : la bataille de Pavie.

Dans la sacristie neuve, une fort belle vierge avec trois anges, de Bartholomeo Montagna ; d'Andrea Solario, une peinture où se remarquent des têtes étonnamment léonardesques ; il y a même le doigt levé de saint Jean-Baptiste, le mystérieux doigt!...

En somme, la Chartreuse de Pavie est toute Renaissance, mais conçue dans un esprit gothique ; dites *dans le génie lombard*, si vous voulez préciser le genre, et vous direz vrai. C'est un style chargé, fouillé, d'une préciosité et d'une élégance suprêmes, mais cette richesse même et cette abondance de motifs se rapproche du gothique pur et tourne, pour ainsi dire, le dos à cette architecture-type des palais florentins, laquelle est fine, claire, et brille principalement par les justes proportions et la sobre élégance. Style essentiellement composite, ce style lombard, de près apparenté

au gothique, mais nourri de Renaissance, fait ressembler la façade de la Chartreuse à un pur coffret Renaissance [1] dont les sujets décoratifs, — fleurs stylisées, pilastres engagés, figures fines en bas reliefs, — seraient délicatement ciselés par des orfèvres dans un ivoire que le temps aurait jauni.

Un mot encore des deux cloîtres attenant à l'église. Leurs arcades, ainsi que toutes les surfaces pleines qui les surmontent, frises, corniches, etc., sont en terre cuite d'un rouge foncé, supportées par des colonnettes de marbre. L'un de ces cloîtres, très vaste, est, dans tout son parcours, flanqué à l'extérieur d'un chapelet de maisonnettes dont chacune était l'habitation d'un moine. Tout pareillement distribuées, elles jouissent d'une jolie petite cheminée gothique, d'une cellule, d'un cabinet d'étude, d'une petite salle à manger pour l'hiver, d'une autre pour l'été, cette dernière avec son puits et donnant sur un jardin-miniature. De la ligne du chemin de fer, on voit se dessiner le profil général de cette antique cité pieuse et méditatrice. Enserrée dans un mur d'enceinte, son église aux élégants clochetons la dominant de haut, elle lance dans l'air une foule de petits clochetons gothiques plus frêles: ce sont les cheminées de ses maisons de moines; et par ce dernier trait s'affirme encore son caractère de relique du moyen âge.

1. Cette comparaison me semble naître de la nature même des choses, ces petits objets précieux, coffrets d'ivoire byzantins, mobilier, majoliques, ayant, dans leur essence artistique, une certaine affinité avec l'art architectonique.

Milan effleuré.

A la Bibliothèque Ambrosienne, on peut voir, entre autres dessins originaux de Léonard de Vinci, deux têtes de femmes au crayon rouge sur papier rougeâtre. Rien de plus captivant, ni de plus instructif, que ces deux petites têtes isolées ; elles ouvrent un jour sur Léonard ; il y a, dans leur pénétrante expression, une pensée de notre Vierge du Louvre, quelque chose du Bacchus, du saint Jean, un peu de la Joconde ; ce sont, pour ainsi dire, les mêmes sentiments en marche ; peut-être est-ce la concentration de ces sentiments divers : Chi lo sa?!... Ces deux visages féminins, plus réellement beaux que ne le sont généralement les visages du Vinci, sont délicieux, de traits, de sérénité profonde et de grâce intime ; mais surtout la grâce psychologique leur est une beauté incomparable.

Dans la même galerie, placée sur un chevalet, l'*Adoration*, de Botticelli, nous montre des anges aux ailes irisées, figures comme soulevées de terre, êtres pensifs, inquiets, chercheurs, comme hantés. Par le mystère qui est en eux, ils sont surnaturels et on lit clairement sur leurs traits la vision de l'au-delà ; par l'inquiétude de l'âme et de la pensée, on les sent très humains. Une *morbidessa* les enveloppe.

Le palais Brera, édifié par un disciple de Bramante, a une cour et des galeries d'une mâle beauté. De collège des Jésuites devenu Musée, il est de premier ordre pour l'étude des peintres anciens de l'Italie du Nord. On y voit un Gentile

Bellini, — « La prédication de saint Marc à Alexandrie », — qui, dans une Place imaginaire où l'on reconnaît Sainte Sophie de Constantinople, fait défiler tout l'Orient sous nos yeux. C'est là un très important document pour l'histoire de Venise au xve siècle, car rien n'indiquant que G. Bellini ait jamais été en Orient, c'est à Venise même qu'il a dû puiser tous les éléments de son tableau ; on y voit des Carpaccio, avec de très belles architectures ; un « saint Sébastien », de Jacopo Palma, que j'aime parce qu'il a l'air heureux. Combien cette expression franche me séduit plus que l'air d'insignifiant beau garçon que donnera plus tard au même saint Guido Reni !

Cima da Conegliano y apparaît, plein de fermeté et de caractère. Le paysage est déjà, sur ses toiles, aéré, avec beaucoup de perspective.

Lorenzo Lotto, élève du Titien, est peut-être, de tous les peintres de la Renaissance vénitienne, le plus moderne, je veux dire le plus rapproché de nous par la conception des choses et la technique. Il a ici toute une chambre de portraits sensationnels, entre autres, un vieux gentilhomme barbu doué d'une physionomie fine, peint par touches larges, et même avec empâtements, comme un Franz Halz, et tellement vivant !... — et une jeune « Laura da Pola », figure célèbre, avec ses yeux dans le coin du nez, quand même agréable et charmante.

Une *Pieta*, par Giovanni Bellini, doit être une réplique de sa plus grande Pieta du palais des Doges ; elle a cela de tout à fait particulier et remarquable, qu'elle est peinte dans le sentiment pieusement passionné d'une Van der Veyden. Le visage collé à celui du fils de Dieu que l'on vient de descendre de la croix, la Vierge a une expression d'anxiété mortelle. On sait qu'Albert Dürer a vécu deux ans à Venise

aux côtés de Bellini ; son influence ici, n'est pas douteuse.

Je ne veux parler que pour mémoire du « Mariage de la Vierge » de Raphaël. Cette peinture, œuvre de jeunesse, qui se ressent de la miniature, est surtout charmante par la grâce des attitudes et des contours.

Andrea Mantegna est représenté par un retable superbe. Oh, le beau dessin, énergique et impeccable, « Jésus descendu de la croix, saint Luc, et d'autres saints » ! L'artiste a peint cela à vingt-trois ans.

Antonio Vivarini est un Vénitien de l'école primitive de Murano : précision, finesse et, comme chez tous ses frères, les Vénitiens, grand charme de coloris ; il est pourtant un peu mince, ce coloris ; on dirait de l'émail ; cette peinture n'a pas beaucoup de vie encore, mais elle est pleine de distinction, de délicatesse, de goût.

Un Crivelli très beau. Crivelli est le roi des Primitifs vénitiens. Admirons sans réserve le coloris superbe de son « Jésus en croix avec la Vierge et saint Jean ». Un des grands charmes des Primitifs, — qu'ils soient vénitiens, florentins ou lombards, — est dans la richesse et la profusion des détails : étoffes précieuses, arabesques, guirlandes de fruits ; arrangements en trompe-l'œil avec reliefs saillant hors de la toile ; c'est la note amusante, qui restera dans l'École vénitienne, que nous retrouverons souvent chez le décorateur P. Véronèse, et plus tard, chez le fantaisiste Tiepolo.

En dehors de ceci, qui n'est qu'un détail, n'oublions pas que la grande École de Venise a été la fille de celle de Padoue, par Crivelli d'abord, puis par Andrea Mantegna.

Mais ne quittons pas Brera sans rendre hommage à un charmant et original Bernardino Luini. Que de peintres de cette époque ont été hypnotisés par Léonard ! Luini est,

décidément, un grand peintre qui échappe à une domination particulièrement absorbante de son maître. On s'arrête avec complaisance devant sa « Sainte Catherine enlevée de son tombeau par des anges », composition légère, aérienne, très gracieuse, et qui doit aussi un peu de sa séduction au procédé *à fresquo*. C'est une haute fantaisie, qu'une fresque encadrée et appendue au mur! n'importe, les yeux s'en délectent. Ces aquarelles, d'une mixture spéciale, vous ont une belle tenue décorative, mate et fraîche, et séduisent aisément. Elles sont comme les robes d'été de la peinture.

Maintenant, d'un trait, courons à la Cour d'appel de Milan où la voûte en berceau d'une très vaste salle nous offre une composition importante de Tiepolo. Ce qui frappe tout d'abord, en elle, ce sont les grands partis pris. Des zones sont juxtaposées, le plus souvent sans rapports entre elles; d'où aucune unité. Une verve habile, entraînante, tient lieu d'eurythmie. Parfois une tache lourde, arbitraire, destinée à accentuer un contraste; à côté de cela, des morceaux ravissants, des arrangements pleins d'imagination et de grâce légère : tel Phœbus et son quadrige donnant l'essor au jour nouveau; un vrai chef-d'œuvre.

On n'admirera jamais assez la souplesse des figures plafonnantes, les chairs nues des femmes, d'un ton frais et agréable, le chatoiement des étoffes. Partout, le caprice se fait jour : voici un hibou très inattendu; auprès de lui, une étoffe est jetée; pourquoi? parce qu'elle est belle. Ici une gazelle; là, un éléphant qui éternue et dont le nez, — je veux dire la trompe, — tient tout le ciel....

Mais les meilleures fantaisies de Tiepolo, ce sont encore les raccourcis, les attitudes bizarres, heureuses, de ses figures, fantaisies souvent ébouriffantes de hardiesse; c'est ainsi que trois angelots pivotent autour de la chaîne du lustre

central : l'un tient cette chaîne d'une main, son petit corps prestement retourné sur lui-même en l'air, — on sent le mouvement ! — L'autre plonge, comme un oiseau, et combien naturellement ! Et quant au troisième, il est vu de bas en haut de telle sorte que son corps, nettement vertical, est presque caché par sa tête ! Or rien, dans ce tour de force, n'offusque l'œil.

La voûte de la Cour d'appel de Milan est d'un effet séduisant, mais peu équilibré. Je ne parle pas de la beauté très réelle de certains personnages, de groupes charmants, semés comme au hasard ; mais ce qui caractérise cette décoration, c'est *la tache*, genre aujourd'hui très en faveur. Encore faudrait-il que le système, dans son ensemble, engendrât l'harmonie, et c'est ce qu'il ne fait pas toujours. Pour moi, une œuvre décorative, sobre ou riche, délicate ou plantureuse, avant tout doit, dans son coloris comme dans son arabesque, être rythmée. L'harmonie colorée n'est pas tout dans une décoration, mais certainement c'est à elle qu'est dû le plus grand attrait. Avant de rien détailler, l'œil est en fête ; il est saisi, flatté, dès le seuil. C'est la première, peut-être même la définitive impression.

Nous verrons au palais Labia, à Venise, des œuvres de Tiepolo plus parfaites et qui expliqueront mieux l'enthousiasme dont ce grand peintre est l'objet auprès de notre jeune génération d'artistes.

J'ai revu *La Cène* du Vinci, à *Sainte-Marie-des-Grâces*. Depuis vingt-quatre ans, époque de ma dernière visite, le temps a fait son œuvre : elle s'efface. La tête du Christ a une autre expression que celle du musée Brera, dessin attribué à Léonard. Ici, on lit sur le visage une grande tristesse parfaitement maîtrisée. La taille est majestueuse et simple. Des deux mains posées sur la table, l'une a une apparence

d'abandon, l'autre, légèrement crispée, laisse deviner la lutte intérieure. Tout a de l'importance quand il s'agit de Léonard : il n'a pas voulu auréoler le Christ, mais il a, très naturellement, sur ses cheveux châtains, mis un reflet d'or. Je m'abstrais de *la Cène*, pourtant si dramatique et si captivante, et devant cette *seule* figure, alliant l'humanité à la divinité, je passerais des heures en contemplation. Rien ne se peut concevoir de plus idéal. Au loin, les lignes du paysage et celles du ciel pâle dégagent une séraphique sérénité….

Cette sérénité, au sortir d'une grande ville agitée, comme Milan, quelle joie de la retrouver sur les eaux du beau lac de Côme !... Un peu à l'étroit, au départ de Côme, il n'acquiert sa grandeur et toute sa valeur qu'à Bellaggio ; entre le promontoire de cette bourgade et le petit quai de la rive opposée qui porte le joli nom de *Cadenabbia*, — une chaîne enlaçante pour amoureux, sans doute, — sa nappe d'eau s'étoile en trois immenses bras, dont chacun a un horizon orné de perspectives différentes, également belles. Des montagnes majestueuses, l'air tout à fait « grandes Alpes », s'étagent de ses bords jusqu'aux plus hautes cimes neigeuses, bleutées dans le lointain, piquées à la base de points multicolores. Car les maisons italiennes sont souvent peintes. Dans ces vastes paysages enrichis de couleurs fondues, égayées d'une polychromie variée, la lumière joue magnifiquement.

De Bellaggio à Lecco, les villages se multiplient, et c'est merveille de voir dans le pli pénombreux de la montagne, devant le brillant miroir du lac, des murs jaunes et roses éclairer, comme des fleurs, un fouillis de maisons aux tons plus éteints. La coquetterie ici s'unit à la grandeur.

Parme.

Parme, pour moi, c'est le Corrège. C'est *lui* qu'ici je viens voir. Je l'ai connu à Paris, à Rome, à Londres, mais insuffisamment. Dans sa ville, dans son milieu, il se révèlera à moi, sans réticences. Les coupoles des églises de Parme sont marquées de son sceau ; le couvent de Saint Paul possède ses célèbres *putti* présidés par la mère-abbesse, sous la forme d'une jolie Diane chasseresse ; le musée a de lui des trésors.

Commençons par le musée.

C'est, d'abord, une fresque. Autrefois, l'église de la Scala la possédait. Elle représente une madone un peu détériorée, mais combien séduisante encore !

Madonna e bambino, dans l'expression de leurs visages, dans leurs lignes, et dans leur modelé, dans tout leur être enfin, sont pétris de grâce. La mère est une délicieuse jeune femme pure et tout à fait digne d'amour, l'enfant câlin qui se blottit contre sa poitrine n'a qu'une pensée, se faire caresser et se laisser aimer. Le groupe est d'un sentiment suave et pénétrant. La fraîcheur habituelle des fresques se résout ici en une teinte rosée très douce qui n'implique aucune préciosité. Telle est la célèbre *Madonna della Scala*.

— *La Madone à l'écuelle* ou le *Repos dans la fuite en Égypte*. « Tout, dans ce tableau, est riant et plein d'une douce émotion, comme sous un ciel radieux. Les figures se détachent, claires et brillantes, avec les transitions les plus délicates dans les lumières et les ombres, sur le paysage boisé main-

tenu dans un ton vif d'un vert foncé. » Ce que dit là Meyer, dans sa publication « Le Corrège », est l'exactitude même.

Martyre de saint Placide et de sainte Flavie. — Cette toile, de première importance, également, a les mêmes qualités riantes, la même délicatesse dans la douce lumière et dans les tons d'ombre translucide, le peintre n'ayant visé que la beauté, sans se préoccuper de la sainteté ni du martyre. Dans ces deux tableaux, le paysage a le même effet, joue le même rôle : il est, à la scène ressortant en clair, comme un repoussoir de velours.

Dans la toile dite *La Madone de saint Gérôme*, le dessin paraît inspiré de Raphaël. Une figure pourtant fait exception : celle de la Madeleine ; celle-ci est si souple, si gracieuse, si *chatte*, qu'elle ne peut avoir qu'un père, le Corrège.

Délectons-nous sans réserve, et de la grâce de ce corps ondulé, et de ce joli visage. Mais quoi ! est-ce une Madeleine un peu éprouvée par les passions, cette jeune fille !... Non ; c'est un ange d'amour ; et cela suffit à notre bonheur.

La *Déposition de Jésus-Christ* est une toile où nous retrouvons le même charme. Le Corrège met du charme dans la douleur. Ici, une Madeleine encore, qui se désole et tire de son désespoir même une beauté tragique. Le Christ mort est resté le plus beau des enfants des hommes. La scène éclairée d'une lumière prestigieuse, douce et pâle, à mon sens, a un défaut : elle a quelque chose de théâtral et de peu ressenti.

J'arrive au Corrège décorateur.

Hélas, elles sont peu déchiffrables, les fresques de la grande coupole du *Duomo* de Parme. Par bonheur, le musée en possède d'assez bonnes réductions. C'est une *Assomption*;

une nuée d'anges me frappe surtout ; leurs fines silhouettes, aux raccourcis admirablement plafonnants évoluent, oh combien légèrement, dans le ciel, sans le trouer ! Les petits corps aériens semblent se jouer en cet éther impalpable.

Le dôme, de style lombardo-roman est, dans toute sa grande nef, couvert de peintures à fresque, ce qui est d'un effet décoratif très heureux ; son chœur est élevé de dix-sept marches et la crypte, au-dessous, sert de sacristie ; dès l'entrée, deux bustes, celui de Laure et celui de Pétrarque se font face. Pétrarque était archidiacre de la cathédrale de Parme.

Le Corrège a peint, dans la coupole de l'église de *San Giovanni*, le Christ entouré d'apôtres, figures habilement disposées dans l'air, à tournures assez michelangesques, et sur le tympan de la porte de la sacristie, un beau saint Jean écrivant l'Apocalypse, d'une grâce très idéalisée.

Dans la demi-coupole du fond de l'abside, enfin, est une fresque attirante qui n'est, paraît-il, qu'une copie du temps du Corrège ; on y voit la jeune Vierge-mère trônant au centre de sa cour ; l'adoration qui arrive jusqu'à elle, à l'adresse du divin enfant, ne la trouble pas : belle dame gracieuse, elle tient salon de saints et de petits anges, avec des manières simples et un naturel charmant.

Si je me suis arrêté devant cette copie, belle, d'ailleurs, c'est pour avoir l'occasion de faire l'observation suivante : pendant des siècles, les sentiments humains ont été traduits par des sujets religieux. Quand, à la Renaissance, la vision de la beauté corporelle, — et de la beauté, tout court, — prit le dessus sur la foi, ce fut encore sous le couvert des sujets religieux que l'évolution se fit. Un des plus célèbres exemples qu'on en peut citer est cette ravissante *Présentation au temple*, de Titien, qui nous montre la petite Vierge, à fond

laïcisée, devenue une fillette quelconque des écoles primaires ; sa grâce est la grâce même de l'enfance. C'est du naturalisme, mais si respectueux, dans la forme, des choses sacrées et en même temps si profondément humain, qu'on ne peut lui tenir rigueur. Avec le Corrège, un degré de plus est franchi : vierges et saintes paraissent ne s'accorder, pour la plus grande joie de nos yeux, que des sentiments en rapport avec leur beauté et le sujet religieux n'est plus qu'une pure superfétation.

L'ex-couvent de Saint-Paul, à Parme, nous offre un ensemble de fresques d'une remarquable conservation. Sur le trumeau de la cheminée de la salle du chapitre des sœurs de saint Benoist, figure une très jolie Diane chasseresse, de grandeur naturelle ; campée sur une sorte de char romain, un peu de côté, comme une amazone sur son cheval, elle est peinte dans une tonalité fondue très agréable, la gorge nue, et de ses beaux yeux bleu foncé, superbes, vous regarde bien en face. Cela sent son portrait et, en effet, cette Diane, c'est la mère-abbesse.

Dans la salle, complètement décorée de la main du Corrège, les lambris sont surmontés de motifs architectoniques auxquels sont mêlées des figurines en grisaille. Ces figurines font songer à notre Prud'hon. Prud'hon avait un don : avec un rien il faisait de la lumière ; un simple crayon lui suffisait pour faire remarquablement ressortir en clarté et en douceur les blancs et obtenir des effets qui ne sont dus, généralement, qu'à la couleur. Ce don, le Corrège l'avait également.

Sur la frise, au plafond, sont des figures allégoriques ; mais ce qui surtout retient l'admiration, c'est cette série de médaillons dont chacun contient deux Amours nus, les fameux *putti del Correggio* un peu plus grands que nature,

avec des emblèmes de chasse. Ils sont, ces *putti*, très largement peints, éminemment décoratifs ; ils ont des chairs harmonieusement rosées, très vivantes, modelées dans la lumière. L'apparence est un peu raphaëlesque, avec quelque chose de plus plein que chez Raphaël, et surtout de plus terre à terre. C'est, par dessus tout, de la chair et de la grâce.

Voilà qui complète la notion qui commençait à nous venir du Corrège fresquiste.

Un groupe de gravures représente, au musée, les tableaux absents du maître. L'une d'elles, *Jésus et Madeleine*, du musée du Prado, m'attire plus particulièrement. Je suis frappé de la façon *areligieuse* dont est traité ce sujet ; c'est le rendez-vous au ciel donné par l'amant. Combien, dans sa délicatesse, son élévation et sa profondeur de sentiments, le *Noli me tangere* du Titien est une œuvre plus significative et plus belle !

. .

Avant de nous séparer du Corrège, essayons de dégager nos impressions et de bien asseoir notre jugement ; sa personnalité, toute d'exception, mérite, certes, d'être précisée.

Le Corrège est un grand coloriste. Il ne faut pas croire, toutefois, que son coloris clair, brillant et léger, dans les parties ombrées remarquablement pénétré de lumière, donne une impression de chaleur, de vie réelle et tangible, comme celui des Vénitiens, comme celui, par exemple, de Giorgione, du Titien ou du Tintoret. Il n'a rien de commun, non plus, avec le génial et tout psychologique clair-obscur d'un Léonard de Vinci ; non ; c'est plutôt un procédé technique, une habile et subtile mise en valeur des figures qu'il sait faire se mouvoir en un milieu de douceur et de grâce. Son prestigieux pinceau de luministe, — car c'est luministe qu'il faudrait

dire, peut-être, plutôt que coloriste, — distille la beauté et donne, particulièrement, aux carnations féminines ce charme un peu factice, cette pâleur éclairée, si j'ose ainsi dire, qu'Henner a, de nos jours, cherché à imiter.

En somme, l'astre du Corrège, doux et légèrement voilé, a un rayonnement multiple : le grand peintre vaut, non seulement par cette grâce indicible qui, plus que tout autre, le caractérise, mais encore par des accords de coloration nuancés, subtils et infiniment souples qui l'ont promu, à bon droit, grand coloriste. Il vaut également par le dessin et l'arabesque de ses figures lesquelles, dans leur expression harmonieuse, ont des audaces parfois singulières, alliant à la grâce des raccourcis heureux, des attitudes rares, mais vraies, réalisées sans efforts.

Vérone.

Vérone est à l'Italie ce que Nuremberg est à l'Allemagne : une évocation du passé.

Je ne suis pas un guide. Être complet est le moindre de mes soucis. Il est des masses de choses, pleines d'intérêt, que je ne note pas ; je note ce qui m'a paru typique, — ou original ; ce qui me plaît.

Que d'époques successives ont laissé ici leur marque ! La ville, assise sur les derniers contreforts des Alpes, apparaît ceinte de ses vieux remparts. Greffé sur eux, un curieux pont en briques du XIV° siècle franchit l'Adige, au Nord, dans la direction des montagnes avec lesquelles sa silhouette massive compose une belle ligne d'horizon ; sur les murs parallèles de briques rouges qui l'enserrent en le dominant, règne une double rangée de créneaux qui se terminent en quelque sorte par des ailes. Les mêmes grands créneaux ailés, évocateurs de Valkyries et d'héroïsme, courent sur de vieux pans de murs en ruine et couronnent le haut des tours.

Voici encore de l'antique : une rue importante de la ville, la *calle* Cavour, est barrée par une sorte de grand écran, haut portique percé, au rez-de-chaussée, de deux portes cochères en plein cintre et, dans le haut, ajouré de deux rangées superposées de petites ouvertures en plein cintre également, à travers lesquelles on voit le bleu du ciel. C'était là, autrefois, une sentinelle ; bardée de fer, cette originale porte défendait la ville ; elle avait son utilité ; aujourd'hui, elle n'a plus qu'un rôle sentimental et pittoresque. Mais on a su la respecter.

Descendons le cours des âges. *San Zeno Maggiore*, basilique à trois nefs, sans voûtes, bâtie en mémoire de saint Zénon évêque de Vérone au ıv⁰ siècle, passe pour la plus belle église romane de la haute Italie. Elle est du xıı⁰ siècle. Il est, à mon sens, du plus haut intérêt de rapprocher l'art architectural qui fleurit à *San Zeno* et à *San Michele*, de Murano, près Venise, de celui de nos édifices français de même style, par exemple, de *Saint-Sernin*, de Toulouse, de *Conques*, en Aveyron, pour ne citer que deux beaux types romans de notre Midi. Ces derniers reçoivent, à l'intérieur, beaucoup moins de lumière que leurs contemporains d'Italie, et peut-être, en raison de ce demi-jour qui s'allie si bien à leur sévérité et à leur majesté calme, ont-ils plus de caractère. *San Zeno* de Verone, *San Michele* de Murano, une autre petite église de Venise aussi, *Santa Maria formosa*, avec leurs ouvertures en plein cintre multipliées, paraissent percées à jour comme une ruche d'abeilles. Ce roman là, d'une construction moins lourde que celui de France, est ouvert, intime, et point austère.

Le chœur de *San Zeno* est du xııı⁰ siècle ; un curieux jubé demi-circulaire l'entoure. Sa balustrade est ponctuée de grandes statues représentant le Christ et les Apôtres ; leur marbre, bruni par le temps, conserve encore des traces de peinture.

Derrière l'autel, il faut voir une belle toile d'Andrea Mantegna : « La Vierge avec l'Enfant Jésus, entre des anges faisant de la musique et des saints. » Le dessin de ce tableau est ferme et viril ; son coloris est puissant. Les petits anges, sérieux comme des papes, ont une grâce enfantine qui ne laisse pas que d'être sévère. C'est le caractère de la peinture de Mantegna. Appliquée à des enfants, cette sévérité, qui chez lui ne va pas sans beauté, est originale.

Le *Duomo* de Vérone est une église gothique du xiv° siècle. En Italie, il suffit qu'un monument ait quelque chose de gothique, une intersection de lignes un peu ogivale, un rien, pour qu'on déclare : Édifice gothique. En tout cas, la façade, ornée d'un portail magnifique, est romane. Elle se rappelle à la mémoire par des statues de paladins de Charlemagne. A l'intérieur, est une « Assomption » du Titien encadrée par Sansovino ; son jubé à colonnes demi-circulaires est une merveille ; ce ne sont que dentelles de pierre, mais disposées sobrement, et d'un goût exquis.

Enfin, il ne faut pas quitter cette église sans jeter un coup d'œil sur la porte à colonnes saillantes bien accentuées qui décore une de ses faces latérales ; c'est une pittoresque page d'architecture romano-lombarde.

S. Anastasia a, dans une façade en briques, un portail à colonnettes en marbres de couleur et, dans le tympan, une fresque du xiv° siècle. Du mur de la place voisine ressort, à une grande hauteur, un tombeau gothique. Il y a là un *gisant* qui est le fondateur de l'église. A l'intérieur de *S. Anastasia*, dès l'entrée, deux grands bénitiers s'offrent à vous ; leur support est un être humain difforme ; le plus curieux des deux est un bossu, œuvre de Caliari père de P. Véronèse.

Via Cavour, un palais attire particulièrement mon attention ; on l'appelle le palais des bustes. Il est le plus beau de ceux qu'a bâtis, à Vérone, Sammicheli. D'ossature ferme et très rationnelle il a, dans le haut, des reliefs puissants d'empereur romain. Le rez-de-chaussée est orné de pilastres. L'architecture est romane, appropriée à la Renaissance. C'est très massif, et néanmoins sans lourdeur. Au xvi° siècle, l'architecture a perdu les qualités de la première Renaissance ; influencée, assez malencontreusement, par le grandiose et inimitable génie de Michel-Ange, elle a encore

belle pondération, force et robustesse, elle n'a plus, ni la grandeur, qui tenait à Michel-Ange lui-même, ni l'élégance toscane.

Mais Vérone est, avant tout, un musée de bâtiments pittoresques. Rien n'est amusant comme de voir ces trois places irrégulières, greffées l'une sur l'autre, la place de l'herbe, la place des seigneurs, la place aux tombeaux gothiques.

La place de l'herbe, ancien Forum romain, aujourd'hui Marché, possède une antique maison, encore recouverte de fresques. Les figures qui occupent le tiers supérieur de la surface de son grand mur sont de la dimension du saint Christophe, du Titien, qu'on peut voir au palais ducal de Venise, c'est-à-dire plus grandes que nature ; les tons des chairs, se ressentant du voisinage des Vénitiens, étaient et sont encore chauds, ambrés, comme dorés, d'un très bel effet. Les couleurs, grâce au procédé de la fresque, sont franches, sans dureté. Beaucoup de maisons au xve siècle, étaient ainsi peintes, des pieds à la tête. On en voyait surtout à Vérone, à Trévise, à Vicence, à Venise, dans les villes de la haute Italie. Des peintres médiocres pouvaient bien entreprendre quelquefois de ces travaux, mais la liste est longue des fresques dues à des artistes de grande valeur. Rappelons que Giorgione et Titien peignaient, de concert, les murs de la *Fondacho dei Tedeschi*.

La place des Seigneurs est délicieusement pittoresque, avec ses édifices tous remarquables, et ses dessous ; j'entends par là, l'aperçu que l'on a des rues extérieures entrevues à travers six grandes portes à arcades qui forment, à ses angles, de majestueux pans coupés. Un escalier en plein air, où l'on pouvait voir, sans doute, au xvie siècle, passer des seigneurs vêtus de velours cramoisi, achève de donner à cette

place une physionomie exceptionnelle. Il faut signaler, parmi ses monuments, la belle Loggia, de Fra Giocondo, cet architecte voyageur qui a semé ses œuvres jusqu'en France. Ce qui fait la beauté de cet édifice grand-ouvert, au rez-de-chaussée, comme les Lanzi de Florence, ce sont ses jolies proportions dans un modèle léger; les ornements Renaissance qui courent sur sa façade lui donnent un cachet d'extrême élégance ; excessivement ténus, ils sont, ces ornements, rehaussés de fins traits d'or. C'est merveille de voir ainsi, à l'air libre et dans d'assez grandes proportions, une décoration qui, si elle était à l'intérieur et réduite, demanderait la vitrine, comme chose précieuse. A la hauteur du premier étage, se trouve une suite de têtes peintes formant médaillon, inspiration, sans doute, du grand médailliste véronais Pisanello, le David d'Angers de ce temps-là. Enfin le monument se termine en terrasse; cinq statues, se détachant sur le ciel, lui forment comme une crête, détail architectural qui ne doit point passer inaperçu, car, si pareil couronnement se retrouve au Palais-Royal de Venise, et ailleurs, c'est, — il ne faut pas l'oublier, — Fra Giocondo qui est le créateur du genre, et c'est ici qu'il en a fait la première application.

Enfin, par l'une des portes à arcades dont je viens de parler, sortant de la place des Seigneurs, on pénètre dans un réduit qui est encore une piazzetta : la place aux trois tombeaux gothiques ; celui du Dante et ceux des *Scaligeri*. Ils sont surélevés, très en vue, regardent de haut les vivants ; d'élégantes grilles forgées les enveloppent ; c'est un petit coin de Panthéon en plein air.

Que de maisons, que de portes au cintre roman agrémenté d'ornements Renaissance du goût le plus pur, j'aurais encore à noter ! Il faudrait aussi signaler le palais du cardinal dont

la porte monumentale est signée *Fra Giocondo*, son *Cortile* d'un caractère sévère, sa petite vierge archaïque haut nichée dans la muraille ; c'en est assez : dans cette petite ville antique, hantée de souvenirs amoureux, l'imprévu naît sous vos pas.

Les trois importantes Fresques de Padoue.

Elles sont de Giotto, de Mantegna et du Titien, et marquent trois dates capitales dans l'histoire de la peinture.

D'abord Giotto. — Dans les premières années du XIVe siècle, Giotto, qui fit alors la connaissance du Dante, peignit, à Padoue, une petite église des Frères Ermites située près des Arènes : La Madonna dell'Arena. Entièrement décorée, elle présente aux regards, dans la partie inférieure, les Vertus et les Vices peints en camaïeu et, plus haut, quatre rangées superposées de tableaux la revêtant comme d'une claire étoffe ouvragée ; car tel est, en clignant des yeux, l'aspect général de ces jolis *quadri* où se détache la polychromie, à la fois fraîche et douce, des fresques sur un fond d'azur-pâle. On sait que le bleu d'outre-mer, plus ou moins dilué, des Primitifs, — couleur précieuse et chère entre toutes, — provenait du lapis lazzuli écrasé ; mais rien n'était jugé trop cher de ce qui devait servir à conter les pieuses *stori*. Le peintre, en ce temps-là, comme au XVe siècle encore, fut un véritable apôtre ; sa mission bien définie était : éclairer les ignorants.

Donc, sur les murs riants et doux, se déroulent la vie de la Vierge et la vie de Jésus-Christ. *Le retour des époux*, Joseph et Marie, *sous le toit domestique, la résurrection de Lazare, Jésus lavant les pieds aux apôtres*, sont des scènes pleines d'imagination et de verve, d'une tenue sévère, d'un coloris

superbe. *La mort de la Vierge* est sensationnelle : La Vierge est morte, et dans la mort elle est également belle et sainte. Autour du lit où elle repose, tous les visages expriment la douleur et le respect; le sentiment qui règne est exquis; primitif, c'est-à-dire un peu naïf, mais par là même senti au plus haut point. Il faut citer aussi cette scène du *Noli me tangere*, qui n'a peut-être, au point de vue de l'expression, été surpassée par aucun peintre, qui plus tard inspirera, diversement et si heureusement, Fra Angelico et le Titien ! Dans ce petit tableau, soi-disant archaïque, la technique et le sentiment dramatique poussé, jusqu'à un degré poignant sont merveilleux, pour le temps.

Il ne faut pas oublier que Giotto est une résurrection de la peinture et que son œuvre émergeait du chaos !

Avec Andrea Mantegna, nous nous transportons dans la dernière moitié du xve siècle. C'est en 1460 que ce grand peintre achève ses fresques de la chapelle saint Jacques attenant à l'église des Frères Ermites. *Vie de saint Jacques depuis sa vocation jusqu'à sa décapitation, exécution et inhumation de saint Christophe*, tels sont les sujets traités par lui. Retenons cette date de 1460 : Elle nous indique l'époque relativement tardive, — car Florence alors brillait déjà de tout son éclat, — où s'exerce sur l'école vénitienne en formation l'influence réaliste et classique de Mantegna. Le xve siècle était déjà à la fin de sa course quand les Vénitiens, entièrement maîtres de leur art, allièrent aux qualités foncières importées par le grand peintre padouan, l'effet des nuances, la hardiesse des raccourcis, les reflets de lumière, la transparence de l'air, en un mot ces dons merveilleux qui devaient faire leur originalité et leur gloire.

Mais revenons à Mantegna et à sa chapelle. Les fresques

de la vie de saint Jacques, importantes au plus haut point, en ce qu'elles nous révèlent, par leurs riches ornements de fleurs et de fruits, l'inspiration antique dont était animée l'école de Squarcione, le sont bien plus encore par la beauté intrinsèque des peintures. Tout ici, en effet, décoration et figures, porte l'empreinte de la précision énergique. Des bas-reliefs en grisaille, pleins de vie, établissent, soit dit en passant, la supériorité de la peinture, comme moyen d'expression, sur la sculpture. Jamais cette dernière ne séduira et n'enchantera à ce point ; on pourrait ajouter : et ne chantera à ce point.

La peinture est le seul art plastique auquel il soit donné d'être un chant.

Saint Jacques reçoit, à genoux, la bénédiction du Christ. Voilà déjà, en plein, le naturalisme de la Renaissance, mais avec un caractère de sérieux et de grandeur qui supplée aux sentiments religieux des Primitifs et empêche de regretter le mysticisme à jamais disparu.

La condamnation de saint Jacques. Comme puissance d'expression par le pur dessin, par la ligne, c'est tout à fait merveilleux. Il y a là un nain énigmatique, évocation de la future petite femme falotte de « La ronde de nuit », qui parle à l'imagination plus encore qu'aux yeux. Petit Sphinx d'une haute portée philosophique, il exprime (et d'une façon combien imprévue et pittoresque !) ce qui, dans cette condamnation du Juste, échappe à l'emprise de l'homme : Vous croyez tenir l'âme de Jacques, semble dire le sourire mystérieux du nain, elle est libre comme l'air, inconnue du juge, inconnue de ce public de badauds et du bourreau qui, tout à l'heure, croyant anéantir le Saint, n'aura de lui que sa chrysalide. L'âme de Jacques !... Mais elle défie tous les pouvoirs humains, idiots !!..

Et dans un coin, à gauche, un personnage s'isole : c'est un prétorien ; il fronce le sourcil, il réfléchit ; devant ses yeux, un voile se lève, il entrevoit l'injustice du monde... et l'éternelle vérité !

L'œuvre d'art de Mantegna, dont j'ai voulu donner un aperçu, est assurément une des plus considérables de la haute Italie.

Les ouvrages du Titien ne sont pas groupés en Vénétie, mais semés un peu partout dans les musées de l'Europe. En trouver un à Padoue est donc une bonne fortune. Il s'agit de fresques qui ornent une salle claire de la *scuola del Santo*, petite maison assez originale, nid pittoresque et bizarre, tout voisin du *duomo* « *Il Santo* ». Certainement, il devait être cher, ce nid, aux membres de la confrérie de saint Antoine de Padoue, car on s'y sent tellement chez soi ! Il y a là trois panneaux qui, pour être des œuvres de jeunesse du génial peintre, n'en donnent pas moins la mesure du progrès accompli par l'école nouvelle. Déjà le coloris est ce qu'il sera plus tard ; le mouvement, chez les anciens, était l'exception ; il est devenu la règle, se fait exubérant, tragique, et la vie, qui était plutôt latente, devient débordante, pénétrée qu'elle est par la lumière et la chaleur. Je citerai seulement la fresque où une femme en robe jaune, prostrée, vient d'être assassinée par son mari. Violemment jetée bas, le sein percé par le poignard du meurtrier, levé encore sur elle, la malheureuse est là, à ses pieds, tordue, suppliante. Le paysage, aux tons fondus et doux, achève de donner à cette scène angoissante, à point noyée dans la lumière, un aspect éminemment décoratif.

Je suis très frappé de la grâce extrême que le Titien a répandue sur les visages, dans les gestes et sur toute la com-

position ; et, d'autre part, je remarque que ces fresques de sa jeunesse, sans en excepter celle dont la donnée est si tragique, n'ont pas la fougue qui, plus tard, caractérisera beaucoup de ses œuvres.

Quelques églises de Venise.

Venise ! — Tout émerveillé encore de la vision de la Piazzetta baignée par la lagune, des palais féeriques qui l'encadrent, du Grand Canal que rehaussent les silhouettes de la Salute et de San Giorgio Maggiore, vous vous jetez dans le fourmillement inextricable des petites *calli*, vrai labyrinthe où l'on se perd comme dans un bois touffu. Des surprises vous y attendent. Dans ces fourrés d'ombre, où de petits ponts en dos d'âne se pelotonnent sur les canaux verts, où, à la moindre orientation nouvelle, par places, s'épanouissent des bouquets de soleil, vous allez, allez toujours, et soudain, à un tournant, apparaît un *campo* avec lequel s'harmonise familièrement une jolie façade Renaissance.

Cette église, notre première rencontre, se trouve être Santa Maria Formosa.

C'est une vieille petite église, en croix grecque. Un grand dôme, au centre du transept et, sur chacun des bas côtés, trois petits dômes lilliputiens, la coiffent ; ces bas côtés sont séparés de la nef centrale par une série d'arcades légères. Beaucoup de jour, beaucoup d'intimité et de clarté, dans ce style composite et, somme toute, charmant. Remaniée, restaurée, cette église l'a été, certainement ; mais elle reste, malgré tout, un type original et unique.

Sur de petits autels anciens sont des toiles de prix, bien en valeur, car elles sont là dans leur milieu naturel, dans le milieu pour lequel elles ont été créées. C'est, entre autres, un triptyque représentant une Nativité, par Bartolomeo Viva-

rini et, plus loin, la très célèbre *Sainte Barbe* de Palma Seniore. On ne peut qu'être frappé du coloris chaud et gras et du ferme caractère de ce Palma. Sa sainte Barbe, prototype de la belle fille italienne du xvie siècle, par la noblesse et la simplicité rappelle l'antique : c'est une Junon.

Tout auprès, dans le même quartier, San Zaccaria, édifié par Martino Lombardo, est d'un style de transition, mi-gothique, mi-Renaissance. Elle est sans coupole. En ces temps-là, en Italie, une église sans coupole est une rareté. Toute sa façade fourmille de petits arcs en plein cintre et de pilastres engagés ; mais entrons : sur le premier autel, à gauche, est une œuvre capitale de Giovanni Bellini, *la Vierge sur un trône, avec quatre saints et un ange faisant de la musique.* Chaleur de ton, piété douce sans mysticité, en voilà le caractère.

Et nous arrivons à une place, il Campo San Giovanni, qui présente le groupe suivant de belles choses : une margelle de puits, un monument célèbre, la Scuola San Marco et l'église SS. Giovanni e Paolo. La margelle de puits voit courir autour d'elle des *putti* tenant des guirlandes, motif des plus gracieux de la Renaissance faisant également l'objet de la très belle et très élégante frise de la Libreria de Sansovino, aujourd'hui Palais Royal. Le monument est celui du Coleone, par Verrocchio ; peut-être la plus belle statue équestre qui existe au monde. La Scuola San Marco, aujourd'hui hospice civil, bâtie en 1485, est une œuvre admirable des Lombardi. Incrustée de marbres rouges et verts, elle porte, à son front, comme une tiare, sur un entablement supporté par cinq colonnettes, le Lion de saint Marc sculpté en ronde bosse. Elle est décorée d'un riche portique ; dans les arcades figurées de son rez-de-chaussée, sont représentées des scènes où l'on voit des personnages en haut-relief se détacher sur

une architecture fuyante d'une étonnante profondeur. Le faîte, composé d'une série d'arcatures, d'ouvertures et de hauteurs inégales, donne à cette façade un aspect originalement pittoresque.

SS. Giovanni e Paolo, le panthéon des doges, est une ancienne église des Dominicains. Elle est gothique, avec un dôme, au transept. Parmi la grande quantité de choses remarquables qu'elle contient, j'en veux signaler une seulement : le tombeau du doge Morosini érigé là, en 1380 ; il est d'un gothique fort élégant, d'un gothique Renaissance, s'entend, comme tout gothique italien. L'arcature de son fronton est décorée d'une fine peinture en mosaïque, mais ce qui le particularise, à mes yeux, c'est la statue du Doge étendue sur son propre sarcophage. Il y a ici alliance entre le *gisant* et le *monument*, je veux dire association et fusion entre deux formes d'art funéraire usitées, l'une au moyen âge, l'autre à la Renaissance[1]. Le gisant est pur moyen âge, le monument élevé en l'honneur du mort est pure Renaissance.

Ne quittons pas l'illustre doge Morosini sans évoquer un des souvenirs tangibles laissés par lui à Venise et que l'on peut voir dans une vitrine du musée Correr ; je veux parler de son tout petit livre de prières. Ce bréviaire de poche du grand homme de mer possède une gaine, et dans cette gaine est fixé un mignon petit revolver. — Si je m'interromps de prier, ô mon frère, que ce soit pour te brûler la cervelle.

Ne l'oublions pas, c'était le temps de la grande prospérité de Venise.

Santa Maria della Salute, à l'entrée du Grand Canal est, en quelque sorte, un être vivant qui fait partie intégrante de

[1]. Voy. R. de la Sizeranne : *Revue des Deux-Mondes*, 1er novembre 1904.

la physionomie de Venise. Œuvre de Longhena, élève de Palladio, elle a moins de beauté que l'église del Redentore édifiée par Palladio lui-même. Vue de près, elle est trop chargée ; c'est de loin, qu'elle acquiert tout son effet, et le plus bel effet. A l'intérieur, une rotonde est éclairée, à profusion, par de hautes fenêtres entourant la coupole centrale, que soutiennent, ou semblent soutenir, des massifs de hautes colonnes corinthiennes. Autour de ce temple rond, des chapelles évoluent ; celle du maître-autel et celle du chœur sont surmontées de coupoles. L'ensemble est ferme, bien dessiné, grandiose, quoique peut-être un peu touffu. Plus sobre est l'église del Redentore; elle a sur la Salute cet avantage de n'avoir, dans son architecture, rien d'injustifié ni d'inutile.

La Salute possède, comme toutes les églises vénitiennes, beaucoup de peintures, des Titien mal éclairés ou dégradés, surtout un superbe Tintoret : les *Noces de Cana*. C'est le banquet, c'est la fête; le Christ tient le haut de la table, ayant à sa droite les hommes, à sa gauche les femmes, la Vierge, d'abord, puis les belles dames du temps, en toilettes claires et soyeuses; parmi elles, la femme du peintre. Je n'y vois pas sa fille et je m'en étonne, car ne savons-nous pas qu'habillée en homme, elle le suivait partout? Dans la grande salle dominée par un plafond à poutrelles, sur la table même, remarquez les effets de lumière, les zébrures d'ombre transparente et ce relatif clair-obscur, toutes choses qui caractérisent le Tintoret et font, de loin, pressentir Rembrandt....

Saint-Marc.

On admire Saint-Pierre, de Rome ; on aime Saint-Marc. J'aime ces monuments moyens qui n'écrasent pas l'homme. Voilà, mieux encore que les vestiges figés de l'art iconographique byzantin, le lien qui rattache Saint-Marc à la Grèce. Elle a beau justifier ses visées surnaturelles, cette basilique chrétienne, par son mystère oriental un peu voluptueux, — la couleur n'est-elle pas déjà une volupté ? — par son ordonnance mesurée, par son eurythmie, a quelque chose du temple antique. C'est, sans doute, ce qu'a senti Ruskin quand il a dit[1] qu'elle n'est pas la cathédrale de Venise, mais la chapelle de Saint-Marc attachée au Palais Ducal.

Eh bien, quand même, il y a une envolée dans ces murs, dans ces coupoles irisées d'or, et j'ai l'impression que Saint-Marc est, avant tout, une salle des fêtes, quelque chose comme un théâtre du ciel! Un Kyrie de plain-chant, émanant d'un chœur de chanoines invisibles, me semble adéquat à la beauté du lieu; le Credo qui lui succède, polyphonie vocale éthérée, de l'école de Palestrina, ne lui cède en rien : c'est l'âme humaine qui s'exhale en encens. A droite et à gauche du sanctuaire, dans les hauteurs du transept, deux très grandes *loggie*, trouées dans l'or, paraissent des loges d'avant-scène et je crois y voir, accoudés, des chérubins à la chevelure ondulée, à la Botticelli, aux longues ailes diaprées, avec des éclats de gemmes. L'Iconostase

1. Ruskin. *Les pierres de Venise.*

arrête le fidèle au seuil du Saint des Saints. Entrevu seulement au travers de la grille de marbre, sous le merveilleux baldaquin d'ivoire et de jade qui l'abrite, le maître-autel, un peu perdu dans la pénombre, paraît s'estomper dans un autre monde : tout cela n'est pas fait pour dissiper l'illusion.... Oui, Saint-Marc, la chapelle idéale du Palais des Doges, est bien le temple chrétien du Saint Graal !

Il faut voir l'édifice à toutes les heures du jour. Cette « caverne d'or », comme l'appelle Gautier, change incessamment ; noyée, pour ainsi dire, dans la douceur de ses propres reflets, par instants, par endroits, elle ressort en tons ardents, devient rutilante comme une « gloire », et l'on pense à une fugue du vieux maître J.-S. Bach, sur le canevas émouvant de sa belle messe en si mineur....

De grandes scènes en mosaïque de verre, tirées du Nouveau Testament, couvrent entièrement les murailles qu'elles habillent ainsi magnifiquement ; c'est mieux qu'un vêtement, c'est une peau adhérente, ce sont des écailles souples et vivantes, écailles de couleurs franches, écailles d'or. En elles, s'affirme le sentiment délicat de l'harmonie des tons. Véritables peintures, quoique rudimentaires, elles ont été faites d'après les cartons d'artistes, restés inconnus, dont l'œil avait déjà le sens de la vie. Surtout !... en présence d'un tel système de décoration chromatique, écartez l'idée de tableau ! Ce sont, en des formes typiques bien arrêtées, de grandes fresques. Elles engendreront les fresques de la Renaissance ; toute la peinture italienne. Cimabue, puis Giotto, sortiront de là. Dans ces champs polychromes parfois apparaît une figure d'apôtre drapée d'une étoffe jaune. Il faut voir, alors, comme cette reine des couleurs lumineuses, le jaune, flambe et domine, même sur fond d'or ! Puis, c'est la nuit, la nuit relative, succédant au jour ; les fonds d'or s'y enfoncent

insensiblement, et dans l'ombre, encore, on sent leur chaleur ; enfin, le soleil couchant vient leur faire sa dernière visite : c'est l'adieu divin ; ses flèches rasantes les atteignant obliquement les rallument, et l'on dirait, dans un poudroiement d'or, le rayonnement surnaturel d'un invisible ostensoir.

De hauts revêtements de marbres précieux, plaques immensément hautes, d'un seul jet, donnent à ces splendeurs un soubassement grandiose. Cinq coupoles sont suspendues au-dessus de nos têtes, tandis qu'un peu au-dessous, de grandes arcatures coupent l'espace, comme feraient des ponts aériens, et que, plus bas encore, seule, en son genre, une petite voûte se creuse, qu'éclaire, au fond, le scintillement continu de quelques cierges de cire brûlant sans trêve devant une image de la Vierge bien raide, bien archaïque, qui n'est, à vrai dire, qu'une icône byzantine stéréotypée, comme celles du Mont-Athos. Du sol, pavé de marbres incrustés, parmi lesquels dominent le rouge foncé et le vert antique, couleurs riches et sévères, s'élèvent, sans ordre apparent, des petits monuments divers et harmonieux. Par un heureux prodige, ici, la variété, l'éclectisme extrême, la fantaisie se résolvent en une unité architectonique parfaite. Sur cet ensemble complexe de formes et de couleurs fondues, le temps a mis sa patine qui, tour à tour, selon le jeu des lumières et des ombres, adoucit ou rehausse, divinisant ainsi ce qui a un caractère antique et l'éternisant dans sa beauté.

La nature à Venise.

Il fait beau. Frétons une gondole à deux rameurs, et voguons vers Murano, berceuse jadis des premiers peintres de Venise, aujourd'hui déchue, la capitale encore des verres soufflés et des dentelles. Je visiterai un autre jour peut-être ses manufactures. Il lui reste une jolie église romane, évocatrice du passé, allons la voir !

Toutes les églises italiennes à coupole procèdent du dôme florentin de Santa Maria del Fiore, toutes sont filles de Brunellesco. Saint-Michel de Murano, elle, est une église sans coupole. Elle a un plancher en bois apparent, son pavage rappelle celui de Saint-Marc, la demi-coupole qui est au fond du sanctuaire est entièrement revêtue d'une mosaïque d'or uni d'où, seule, se détache la longue figure debout d'une hypnotisante Vierge byzantine. A l'extérieur, l'abside de cette église est ornée de rangées superposées de pleins cintres, ce qui, — l'ai-je dit ailleurs? — me suggère l'idée d'un roman fleuri.

Murano est un gros bourg faubourien ; avec Saint-Michel, il me semble avoir épuisé toute sa poésie, et vite je saute dans ma gondole pour gagner Torcello, l'île autrefois si prospère, qu'elle était la reine incontestée de la Confédération.

Hélas!... Nous atterrissons dans la brousse, et par un sentier rustique côtoyant des jardins en désordre, un bras de lagune à l'eau dormante et basse, nous arrivons à un reste de petit village abandonné où se trouve une relique.... Santa Fosca.

C'est une toute petite église byzantine en forme de rotonde. Sa coupole est bizarrement supportée par un encolonnement octogonal donnant naissance, aux angles, à des pans coupés fort curieux dont chacun est surmonté d'une double petite voûte microscopique. De pareils motifs, qui ne détonneraient pas à l'Alhambra de Grenade, où règnent les voûtes en alvéoles, surprendraient à Torcello, si l'on ne se rappelait Byzance dont ce style élégant et fin n'est qu'un dérivé. Cet ensemble original est, lui-même, enveloppé, à l'extérieur, d'un joli petit cloître roman très fruste, d'où l'abside seule se dégage, charmante de pureté romane. C'est, comme à Saint-Michel de Murano, un roman très ajouré, tout italien.

En vérité, cette Santa Fosca est une paroisse de poupées. Minuscule et vieillotte, elle a, au-devant d'elle, une place en miniature limitée par un petit presbytère, un tout petit campanile muni d'une grosse cloche et deux maisonnettes d'un vieux rouge usé. Dans cette place, ou plutôt dans cette grande cour, pousse une herbe drue, l'herbe de l'abandon, car, hélas! toute l'île de Torcello, autrefois florissante, est déserte; mais, au centre du tapis vert immaculé de la place, une blanche colonne de pierre, que surmonte — vrai bibelot, — une petite sainte Fosca archaïque, achève de donner à ces lieux désolés un parfum de piété primitive. Au pied de la colonne, tenant au sol, est un grand fauteuil, également en pierre blanche, où, confortablement assis, on peut s'absorber à l'aise dans le passé.... Rien de plus, à Torcello. On se rembarque pour Venise; la lagune, d'un vert franc, se ressent de l'approche de la mer. A l'horizon se profilent les Alpes de Cadore, et l'on pense à Titien.

Murano nous attendait; au passage, elle nous salue en projetant à nos pieds le reflet de ses vieilles maisons aux peintures délavées, et c'est une seconde ville, multicolore et

fantastique, qui danse sur le vert miroir des eaux. La gondole gagne le large, tranche de sa proue effilée les petites vagues frisées.... Ah! voici un joli point de vue encore : un bouquet de cyprès noirs, à l'est, émerge des flots bleuissants, flanqué de quelques masures et d'un ancien cloître que la vie a abandonné. Cette épave, c'est « Saint-François du Désert »; c'est en cette île, qu'au retour d'Égypte, saint François d'Assise planta sa tante. On raconte que les bons moines se laissaient distraire dans leurs prières par les chants des innombrables oiseaux de l'île; le saint, alors, adresse à ses amis ailés cet honnête discours : « Petits oiseaux, mes frères, interrompez-vous un moment de chanter, jusqu'à ce que nous ayons fini nos oraisons »....

La navigation vers le Lido est, comme la Marche à l'étoile, un enchantement. Des bandes de terre plates, d'un jaune roux, zèbrent la lointaine lagune, miroitant un peu au soleil, et sur nos têtes se promènent, sans hâte, de jolis bans de nuages légers que ravivent, à leur sommet, des flèches de lumière.

Le Lido n'a que sa plage. Tout, en dehors de là, est prétention vaine. Mais cette plage n'est pas quelconque; elle est un centre de beauté atmosphérique; elle est caractéristique du climat vénitien. De la plage du Lido, on reconnaît les nuages de Paul Véronèse, tantôt petits et serrés, globuleux et pommelant le ciel, tantôt pareils à une dentelle de Venise très fine qui s'allongerait mollement dans l'éther. Quand on a vu, comme je l'ai vu, un torse de pêcheur penché sur l'Adriatique, son bras nu plongé dans l'eau à la recherche des moules, on comprend, à la façon chaude dont ce corps et ce bras sont frappés de lumière, le coloris du Titien. Le jour où j'étais au Lido, il y avait, au loin, dans la direction de Trieste, deux voiles blanches ; bien que le temps fût au

beau fixe, un écran léger d'air humide interposé opalisait et fondait leur blancheur ; au travers de cette évaporation, le soleil déversait sur les pêcheurs de moules du premier plan, sur la mer, sur les îles lointaines, une lumière toute vénitienne, très chaude, rosée et dorée à la fois, d'un ton inénarrable et délicieux.

L'air de Venise, dans la saison de vie, c'est *de l'or rosé*.

. .

Par un coucher de soleil pâle, nous rentrons à Venise. La lagune, dans le sillage de notre barque, est irisée comme la gorge des pigeons de Saint-Marc ; les nuances en sont si délicates et si fines, qu'on se demande, parmi elles, quelle est la dominante ; c'est un scintillement multicolore si doux, si doux !... Là-bas, à l'horizon, Venise-la-rouge, doucement incendiée, s'allonge en forme de croissant ; sur la plaine liquide, se découpent de minces gondoles à la taille élégante, avec leurs gondoliers debout, à l'arrière ; on dirait des ombres chinoises sur ce fond moiré. Nous abordons à la Piazzetta ; tout est riant, tout est à la joie. Le soleil aussi est irisé. Les femmes ont des cheveux d'or bruni et des carnations transparentes ; des groupes de pigeons et des mendiants loqueteux sont collés au palais des Doges, les uns en haut, les autres en bas ; les pigeons roucoulent, et les mendiants, superbes, fument leur pipe....

Venise est un Orient frais.

Trois peintres qu'on ne voit très bien qu'à Venise.

Le Tintoret, Carpaccio, Giorgione.

L'église della Salute nous a déjà montré, dans *les Noces de Cana*, un Tintoret différent de celui du Louvre. L'Académie, le Palais Ducal, la scuola San Rocco vont achever de nous édifier.

Taine l'a dit : pour Tintoret, « un corps n'est pas vivant quand son assiette est immobile » ; *le Miracle de saint Marc* est le miracle même du mouvement. Cette figure volante et plongeante, cette scène ardente et réaliste ont été appréciées et décrites en des pages enthousiastes par nos plus grands critiques d'art. C'est, — avec l'*Assomption* du Titien, et le *Repas chez Lévi* de P. Véronèse, — le plus grand chef-d'œuvre de l'Académie. Qui l'a vu ne peut l'oublier.

Sur la même paroi, nous apparaissent encore *Caïn et Abel*, *Adam et Ève*, figures puissantes et vivantes qui réalisent la fameuse formule que le maître avait écrite sur la porte de son Studio : « Le coloris de Titien et le dessin de Michel-Ange ». *Adam et Ève* a, en plus, un paysage superbe, grandiose et suggestif extrêmement, dans la partie aérienne duquel on entrevoit sous la forme, en quelque sorte, d'une projection lumineuse, d'une apparition, nos premiers parents, le dos courbé et fuyant, sous la menace fulgurante de l'ange....

Arrêtez-vous maintenant [devant *la Femme adultère*, placée au milieu d'une salle, sur un chevalet: le sujet est interprété avec une grâce charmante, dans un esprit de modernisme et de familiarité. Le trio de Jésus, de la femme et du vieillard qui la soutient est tout à fait aimable. Jésus se montre doux dans son pardon, et la femme, il faut le dire, n'a pas l'air désolé, ni très repentant. C'est une résignée qui se laisse vivre; elle est femme, donc faible. Qui sait quelles embûches on lui a tendues! Elle, qui paraît sans malice, pourquoi a-t-elle péché?... Allons, n'y pensons plus! — Remarquablement beau est, ici, le coloris.

Coloriste à l'égal des plus grands, Tintoret l'est, sans conteste. Si, dans ses vastes compositions, qui ont dû subir plus que d'autres une certaine altération, il est des parties qui semblent noires, on ne saurait lui reprocher des contrastes, des taches un peu sombres qui, malgré tout, sont restées transparentes et fluides. Dans ces tonalités que le temps a poussées un peu à l'excès, il y a encore un fond d'air et de lumière d'où ressortent, en douceur et en force, comme des notes claires, vibrantes, les corps aux chairs blanches et souples, palpitantes de vie. Le paysage lui-même, dans l'œuvre de Tintoret, garde ces précieuses qualités. Je ne connais rien d'intéressant, — après les paysages de Giorgione, ce recréateur, ce vivificateur du genre, — comme cette toile murale voisine de l'autel de la scuola San Rocco, dans laquelle Tintoret nous a peint largement un petit torrent dévalant de la montagne. Il est d'un si beau caractère, ce paysage animé par des figures qui, tout en jouant un rôle accessoire, en complètent l'expression, comme chez notre Corot! Il est si décoratif et si imaginatif, avec — déjà — un sentiment si vrai de la nature!...

Si de l'Académie, nous passons au Palais des Doges, nous

y trouvons encore de ses chefs-d'œuvre : dans une même salle, *Mercure et les Grâces, Ariane et Bacchus, Minerve repoussant Mars*, trois perles de la plus belle eau ! Quelle beauté de mouvement dans *Mercure et les Grâces* ! Comme les figures vivent, et comme l'air ambiant qui les enveloppe augmente encore cette sensation de vie ! Et ces ombres projetées sur les corps nus des déesses ! Sont-ce les ombres portées des nuages qui passent ?... on ne sait, mais, à coup sûr, c'est la vie atmosphérique, la vie en pleine nature ! *Ariane et Bacchus* joint aux mêmes qualités une grâce juvénile adorable. *Minerve repoussant Mars*, c'est la déesse de la Sagesse repoussant, en Mars, la volupté qui la détournerait de sa mission. Vêtue, chaste, et d'autant plus séduisante, elle repousse ce beau Mars tentateur d'un geste doux et ferme qui la rend plus désirable encore. Jambes et haut de gorge nus révèlent une carnation délicieuse. Et quelle lumière dans ses cheveux !

Parmi les grandes toiles de Tintoret qui décorent une des salles suivantes, celle en laquelle particulièrement je me complais est le *Mariage de sainte Catherine*, composition mouvementée où l'on voit, comme fond, un paysage marin prolongé à l'infini dans l'atmosphère fine et pâle, et chaude pourtant. Deux anges volent et plongent, apportant, à eux deux, une grande corbeille de fruits. A l'opposé, la Vierge, corps souple et long, se penche avec grâce vers le petit Jésus qu'elle retient, et celui-ci, très souple aussi dans son mouvement en avant vers la petite sainte, aimable et sérieux, lui passe au doigt l'anneau. La petite Catherine, blonde, au teint de nacre, élégante dans sa robe blanche et soyeuse, me paraît être le type des futures Madeleines de Rubens et de Van Dyck, plus distinguée et plus belle encore, à mon goût.

Ne croyez pas que nous en ayons fini avec Tintoret. Sous

ses auspices, nous avons encore à faire connaissance avec la scuola *San Rocco*, la plus opulente et la plus belle des antiques *scuole* de Venise, celle qui, bâtie jadis par l'un des Lombardi, coûta, au dire de Molmenti[1], quarante-sept mille ducats, celle qui fait le mieux revivre les souvenirs d'une de ces prospères corporations d'antan.

Donc, dans le ravissant palais à façade incrustée de marbres de couleur, telles des pierres précieuses, Tintoret, membre de la corporation de saint Roch, a donné libre cours à son génie. Pendant dix-huit ans de sa vie, il a travaillé à décorer sa *scuola*. Molmenti rapporte qu'il lui arrivait de peindre presque gratuitement. Dans le « *Sommario delle spese fatte nella fabbrica della veneranda scola di San Rocco* », tiré des grands livres de la confrérie, on lit que « pour le prix de ses tableaux, il reçut deux cents ducats », un peu plus de six cents francs. Et souvent, si nous devons en croire Vasari, quand le client se plaignait du prix qu'il lui fallait payer, Tintoret lui en faisait remise entière.

Trois salles de la *scuola*, dont deux immenses, sont entièrement tapissées de ses œuvres. La qualité dominante de ses peintures est la vie, une vie qui n'a plus rien de stylisé, ni de mystique, une vie puisant toute son intensité dans le mouvement, dans une admirable éloquence d'attitudes, de poses, d'allure. Le coloris, nous l'avons dit, a beaucoup foncé et présente des duretés, mais il a, avec une particulière transparence, une beauté mâle et pour ainsi dire entraînante qui s'accorde merveilleusement avec le mouvement des scènes. Il y a, dans la toile qui représente l'Ascension, par exemple, certaines draperies jaunes et rouges qui, sans faire trou et sans produire de contraste arbitraire, font mer-

1. P. Molmenti. *La Vie privée à Venise.*

veille; et aussi des têtes, des épaules nues, des torses de jeunes femmes, morceaux d'un coloris étonnamment vivant et d'une grâce exquise, un peu michelangesques, quoique très simples, michelangesques parce que grands. Les mêmes qualités magistrales se déploient dans *la Nativité*. Peinte en deux registres, elle présente également, dans le bas, quatre figures que Michel-Ange n'eût pas désavouées. Et quelle couleur ! — L'une d'elles est une jeune femme, debout, le dos tourné au spectateur ; la carnation chaude et claire de ses épaules nues s'accorde avec sa tête blonde, et la courbure de ses reins fait éclater en elle le mouvement et la vie. Dans le registre supérieur, une femme est à genoux, les mains jointes, devant la jeune Vierge mère, aimable beauté brune que le peintre a conçue en artiste plutôt qu'en chrétien ; car tel est l'esprit du xvie siècle naissant. Auprès d'elle est son baby, petite forme de chair vagissante, point lumineux jetant un éclat vif et doux sur la paille jaune épandue.

Ce Tintoret, *qu'on ne connaît bien qu'à Venise*, doit être classé parmi les plus grands génies de la peinture. Il est grand à côté des plus grands.

La salle principale de la *scuola San Rocco*, dont ces belles peintures revêtaient le plafond et les murailles, présentait, le jour de la fête de son patron, un aspect peu banal. La corporation, en une assemblée imposante, régie par un cérémonial très solennel, tout d'abord, y tenait ses assises. On vous fait voir, au centre de la salle, juste en face du grand escalier également tapissé de peintures, la place qu'occupait le conseil. Puis, la session annuelle prenait fin : les affaires terminées, c'est vers l'une des extrémités de la salle que se tournaient les regards recueillis. Là, s'élève un autel où, le jour de saint Roch seulement, on dit la messe. Au devant, est une sorte de jubé dessiné par une balustrade de marbre

d'une assez belle coupe architectonique. L'ordre du jour de l'assemblée épuisé, la prière succédait aux discours, et tous les confrères, en saint Roch, réunis (remarquons-le bien), par le seul lien d'une société civile, entendaient en commun la messe.

« C'étaient autant de petites et fortes républiques que ces *scuole* qui se plaçaient ainsi sous la protection d'un saint. Elles élevaient des édifices, décoraient les églises et dépensaient des sommes considérables en œuvres de bienfaisance. Elles distribuaient annuellement plus de quatre-vingt mille francs d'aumônes, et les cinq écoles des Battudi avaient chacune plus de douze cents associés[1]. »

De tels syndicats d'artisans ne révèlent-ils pas en vérité une belle et puissante organisation sociale !... Et il y en avait, — ainsi que nous le rappelle Molmenti, ce grand amoureux de Venise qu'il faut toujours consulter pour ce qui concerne sa patrie, — un grand nombre dans la République Sérénissime, et ils avaient leurs peintres, des peintres qui, à cette époque imprégnée d'art, travaillaient pour eux, comme, de nos jours, les médecins travaillent pour nos sociétés de secours mutuels, d'une façon plutôt désintéressée. Ces peintres, ou se dévouaient purement, comme le fit Tintoret, ou avaient la noble ambition de se faire connaître. Néanmoins leur notoriété n'égalait pas celle de leurs collègues qui recevaient des commandes des grandes familles, ou de l'État. Beaucoup, pourtant, de ces éducateurs du peuple, de ces conteurs d'histoires, avaient du talent ; on les découvre aujourd'hui. En tête de cette légion de nouveaux arrivés est Vittore Carpaccio, le peintre de la vie de sainte Ursule. Dans son œuvre si abondante, je relève les faits importants de la

1. P. Molmenti. *La Vie privée à Venise.*

vie de saint Georges et de celle de saint Gérôme contés sur les murs de la mignonne église de sa confrérie : San Giorgio degli Schiavoni.

Cette petite église, semblable à une bonbonnière, présente les fresques dont elle est illustrée d'une façon tout archaïque, qui leur convient. Des pilastres Renaissance, en bois doré cannelé, vieillots, à peine saillants, les encadrent ; elles forment comme une haute frise placée directement sous un plafond à poutrelles, à la française, très léger dans sa décoration. L'histoire de saint Georges, d'un côté, celle de saint Gérôme, de l'autre, s'y déroulent en petits tableaux juxtaposés. Saint Georges, surtout, commande l'admiration : inspiré, d'un galbe hiératique, il darde avec conviction le dragon. Cette scène, expressive au plus haut degré, mais d'une peinture mince, est pleine de force, d'intensité, de caractère ; le paysage enlevé, dur, sans atmosphère, — l'air, élément de réalité, n'était pas entré encore dans le courant de l'art, — semble se hausser à l'héroïsme du saint et prendre part à l'action.

N'est-il pas à propos de rappeler ici un pieux souvenir? Gustave Moreau, ce peintre d'un monde de rêve imaginatif et profond, avait un culte pour le saint Georges de Carpaccio et l'avait toujours devant les yeux, copié amoureusement de sa main. C'est cette belle copie qu'on voit aujourd'hui dans son musée, rue de La Rochefoucauld.

Telles étaient les histoires, *Stori*, pleine de naïveté, de foi, d'esprit, qui se répandaient sous les yeux alléchés des Vénitiens du xvᵉ siècle. S'il leur arrivait de les transposer dans la vie réelle, ce n'était certainement pas à la guerre de classes qu'elles risquaient de les conduire. En revanche, le peuple, bénéficiant de cette puissance de l'association savamment orientée vers les arts, la richesse et la patrie, était

fier d'une république aristocratique qui avait trouvé le difficile secret de le rendre heureux.

Quel plaisir j'aurais à m'attarder devant quelques toiles du riche palais Giovanelli ! Luca-fa-presto, — lisez Luca Giordano, — s'y est surpassé, comme coloris, dans sa « Diane fuyant un satyre », et Palma Vecchio, dans le sentiment et le splendide ton doré de son « Mariage de la Vierge », y est incomparable. Mais je m'en tiendrai au trésor sans prix qu'est Giorgione.

« La famille de Giorgione », « la Bohémienne », « l'Orage », ces trois noms ont été donnés au chef-d'œuvre. Va pour « La famille de Giorgione » !

Le jeune Bohémien à la peau bronzée, beau et élégant comme un dieu grec, relevé d'une pointe de coquetterie virile que les Grecs n'ont peut-être pas exprimée dans leurs figures impersonnelles, est en arrêt au bord d'un ravin. Son regard se pose, avec complaisance, sur une femme qui, assise sur l'herbe, en face, allaite un nouveau-né : le jeune homme debout, fier et pensif à la fois, c'est Giorgione, la jeune mère est sa femme. Comme dans notre « Concert champêtre » du Louvre, sur cette toile il y a alternance, en plein air et au sein même de la campagne, entre une figure nue et une figure habillée ; c'est la fantaisie, le caprice, si vous voulez, du peintre, de mêler dans le même air ambiant et dans une poésie commune, en contraste, d'ailleurs, avec les riches étoffes et les beaux costumes, l'idéal du paysage et l'idéal de la forme féminine ; et, en effet, cependant que les tons de chair de ce beau corps de femme, au modelé fin, vivant et souple, attirent nos regards, là-haut, dans un ciel chargé d'éclairs, l'orage éclate ; on sent l'électricité dans l'air..., et le paysage montueux, d'une valeur intense, souple, lui aussi,

comme l'est la nature, — ce qui, ne l'oublions pas, constitue, en ce temps, un progrès immense et une nouveauté, — apporte son concert fulgurant, mais harmonique, à la riante et charmante vision....

Et puisque le grand Giorgione de Castelfranco nous tient, ne le quittons pas, laissons-le nous pénétrer encore. A l'ancien collège, appelé *Seminario patriarcale*, dans une galerie modeste, petit retiro ensoleillé, à l'embouchure du *Canal Grande*, vous trouverez, sur un fond de paysage, deux adorables petites figures à demi vêtues : « Apollon poursuivant Daphné », et vous palpiterez d'une impression de joie intime indéfinissable. Vous sentirez, — chez Apollon, vif et décidé, la divine jeunesse, l'ardeur de volupté, — chez Daphné fuyant mollement, un peu éperdue, la pudeur..., eh oui, la pudeur, qui n'est souvent qu'un émoi mêlé de plaisir et d'espoir. Vous passerez là de longs instants en contemplation devant ces jeunes gens, vivants par une expression de sensibilité extrême et par les tons de leurs chairs ; et si les formes de Daphné vous enchantent, il vous restera encore une forte dose d'admiration pour la grâce juvénile d'Apollon. Vous constaterez que son visage délicat, animé par une douce émotion, est vu de trois quarts, un peu à contre-jour dans la pénombre de l'atmosphère, ce qui a favorisé beaucoup la souplesse du modelé. C'est là, vous le verrez, une œuvre de beauté, une œuvre brûlante de vie, d'inspiration toute personnelle, une œuvre sentimentale, à laquelle le paysage tout entier, avec ses arbres, s'associe. Je vous signale ces arbres parce qu'ils sont très poétiques, très nature, et n'ont rien de l'uniformité un peu incolore de ceux qui meublent les paysages tout faits de Raphaël. Puis, viennent les accidents de terrain, les lointains fuyants, aérés et doux..., pour tout dire, c'est un petit poème de candeur voluptueuse. Ne vous ré-

criez pas! Les deux mots ne jurent pas tant d'être ensemble! Hier encore, presque des enfants, Apollon et Daphné ont été pris par la fièvre ardente du désir : les voilà, à l'aube fraîche de leur premier amour, avec une pointe d'inconscience et d'étonnement....

Adorables de fougue amoureuse et de sensualité appétissante, ces deux êtres, par un de ces miracles dont le génie a le secret, allient sous nos yeux, à la pureté grecque des formes, le mouvement et la volupté italienne.

Pourquoi faut-il que les Parques fatales aient tué l'auteur de tels chefs-d'œuvre à trente-trois ans!

Je demande la permission, comme post-scriptum, de glisser ici une parenthèse en faveur d'un grand peintre vénitien égaré au sein du xviii° siècle. Je veux parler de Tiepolo. Je me suis promis de compléter l'impression produite par lui à la Cour d'Appel de Milan par un témoignage irrécusable de son génie décoratif, et je voudrais tenir parole. C'est au palais Labia, à Venise, que je trouve ce témoignage. Encadrée par des colonnes et d'habiles arrangements architecturaux, à la Véronèse, la scène peinte représente Antoine et Cléopâtre, à un banquet où, escortés de leur suite, ils se sont donné rendez-vous. Hostiles encore et méfiants, ils se taisent, se regardant, ainsi qu'on le dit vulgairement, comme des chiens de faïence. Le fou de la reine, le dos tourné au public, gravit les marches d'un grand escalier, et c'est d'un trompe-l'œil étonnant! Tout en bas des degrés, un chien minuscule, étique, le chien de manchon de Cléo ; Cléopâtre elle-même, prestigieuse dans sa robe de brocart qui se tient toute droite ; au-dessus de la tête des convives, là-haut, entre les colonnes élancées, est installée une tribune pour orchestre. Les Tziganes du temps, armés de violons et autres instruments de

musique, donnent un petit concert qui n'a qu'un but : permettre à Antoine et à Cléopâtre de ne pas desserrer les dents.

Tout cela est d'un coloris souple et brillant, d'une facture libre, légère et spirituelle. La salle où s'impose à l'admiration ce grand panneau, féerique entre tous, est elle-même décorée, à la mode rococo, d'une façon déplorable. D'autres petites toiles fragmentaires de Tiepolo émergent d'une pâtisserie désagréable à l'œil. Faire ici la part du peintre est chose difficile ; il a dû subir le goût de son époque sans chercher à le diriger. Le style baroque, à la suite de Michel-Ange, avait envahi l'Italie dès la fin du XVIᵉ siècle ; il battait alors son plein. En tous cas, c'est dans ce cadre décadent que le grand décorateur sut enchâsser des perles.

Le Nord et l'Orient
confondus dans le palais des Doges.

Le croisement des races a pu, chez les individus, en refondant la lame et le fourreau dans un moule nouveau, autrement dit, en rajeunissant âmes et corps, donner des résultats heureux. En architecture, nous voyons quelque chose d'analogue se produire. L'Orient et l'Occident, en Italie, se sont réciproquement pénétrés et ont donné naissance à une formule inédite, à un jet de beauté spontané et imprévu.

Ces réflexions me sont suggérées par deux palais, l'un géant, l'autre nain, l'un triomphal, l'autre modeste, qui résument ce que la Renaissance de la Haute Italie a produit de plus oriental; je veux parler du grand palais ducal de Venise et du petit palais de Côme attenant à la cathédrale de cette ville appelé « Broletto ».

Il Broletto est une singulière et jolie construction, un peu romane, un peu gothique. De dimensions sous-moyennes, très simple, elle est incrustée de marbres de différentes couleurs et filetée de deux élégantes frises. Trois importantes *loggie* décorent son mur de façade; elles reposent sur des colonnettes, et une timide ogive en dessine les contours. De fortes colonnes trapues, sans stylobate ni soubassement, en tout semblables à celles du palais des Doges, supportent l'harmonieux petit édifice qui est — et c'est pour cela que j'ai fait mention de lui — comme l'ombre projetée à distance et rapetissée de son grand frère vénitien.

Or, ici, une remarque s'impose : les palais dont Venise est parée, à la fois romans et gothiques, très spéciaux dans leur ordonnancement pittoresque, d'une part ont une décoration architectonique Renaissance, c'est-à-dire des ornements antiques interprétés par le génie italien, d'autre part, sont assaisonnés d'une pointe de fantaisie arabe ; mais — et c'est là que je veux en venir — les édifices publics, tel le Palais des Doges, tel le petit Broletto, esquissés de gothique, eux aussi, à la mode italienne, ont un caractère arabe beaucoup plus prononcé que ces palais privés sortis, comme par enchantement, du sein des eaux du *Rialto*.

Les Doges de Venise nous apparaissent comme des Sultans. Le mystère de ces grandes murailles roses presque sans jours les isolent des profanes ; ou bien s'ils se montrent au regard des foules alors que se balance sur la lagune la nef dorée du Bucentaure fêtant les noces de Venise et de l'Adriatique, c'est dans l'encadrement idéal d'une grande *loggia* gothique, d'où ils dominent de haut la mer et semblent la commander !

Rien, mieux que cette architecture, n'évoque la magie orientale.

Ce palais des Doges, expression vivante — et de l'Europe renaissant au souffle de la beauté antique et du christianisme — et de la fastueuse Asie que la République, en son épanouissement colonial, a conquise, trait d'union majestueux entre l'une et l'autre, réalise et concentre en lui à la fois les rêves du Nord et ceux de l'Orient.

. .

C'est là... du quai des Esclavons et de la Piazzetta, qu'il faut faire ses adieux à Venise.

Comme je m'en allais rêvant, le cœur un peu serré, il me semblait qu'il flottait dans l'air des choses exquises; le ciel s'était légèrement voilé, la symphonie, à ce moment, était en vert et rose ; oui, certainement, il y avait du rose dans l'air. Bien qu'elle ne fût qu'à une portée de fusil, l'île de San Giorgio Maggiore s'enveloppait, à mes yeux, d'une atmosphère diaphane qui dessinait plus doucement sur l'horizon ses lignes, sans leur rien enlever de leur finesse ; l'église de Palladio, le fût rouge et blanc de son campanile, que l'ombre projetée de la coupole faisait, par opposition, briller d'un coup de lumière, ses élégants clochetons et la colonnade de son portique, triomphaient dans cette gaze impalpable que les Barbares du Nord appellent brume et qui ne mérite ce nom que chez eux.... Et, sous le ciel rosé, l'étrange lagune gardait son vert très pâle — irisé à peine — sur la grande nappe fuyante, d'un tout petit clapotement d'argent que coupait, par intervalles, la svelte silhouette de ses gondoles noires.

Ravenne.

Ravenne a été une Byzance italienne.

Saint Marc de Venise nous donne, des pompes byzantines au xi^e siècle, une image exacte et somptueuse : Ravenne, aux v^e et vi^e siècles, nous montre, en sa première fleur, un art nouveau tout original, embaumé de senteurs orientales.

Il faut distinguer, en cet art, trois périodes. La première, celle de Galla Placidia, fille de Théodose le Grand, correspond au v^e siècle ; les deux autres, celle de Théodoric, roi des Visigoths, et celle de l'empereur Justinien, sont de la première moitié du vi^e.

Toutes trois offrent un vif intérêt.

La première, la plus archaïque, en raison de la spontanéité des inspirations et de la maîtrise admirable du coloris, est la plus belle. Deux monuments la caractérisent : le Baptistère des Orthodoxes et le Mausolée de Galla Placidia.

Le Baptistère des Orthodoxes évoque le souvenir de thermes romains. C'est une rotonde dont les murs extérieurs, absolument frustes, n'ont pour tout ornement, dans la partie haute, que des petites arcades aveugles. Toute sa beauté est à l'intérieur. La coupole surtout, cette partie essentielle, vivante, parlante, dans le livre d'images grand ouvert qu'est déjà à cette époque un édifice chrétien, la

coupole offre un ensemble remarquablement harmonieux.

D'abord, notez ce détail architectonique dont le style gréco-romain n'offre, je crois, aucun exemple : elle repose sur des colonnes que relient entre elles, non la rigidité de l'antique architrave, mais d'élégantes arcatures. De sa peinture en mosaïque je voudrais donner une idée, sans entrer dans le détail de cette iconographie chrétienne primitive à laquelle je suis peu initié. Au point culminant de notre coupole est un médaillon où est représenté le baptême du Christ, corps nu émergeant des eaux transparentes du Jourdain ; puis viennent deux zones concentriques de figures ; l'artiste les a drapées suivant les traditions antiques. Entre chaque apôtre, personnage bleu et or sur fond bleu très doux, fusent de hauts candélabres faits de plantes stylisées, des candélabres que j'appellerai végétaux, d'une grande élégance. Une frise sert de première base à cette décoration ; elle nous montre, chose assez curieuse, la coupe d'une basilique chrétienne, avec ses colonnes, ses absides latérales, ses maîtres-autels sur lesquels repose ouvert le livre des évangiles. Au-dessous de cette frise, dans l'espace où commencent à se dessiner les écoinçons, des plantes stylisées reparaissent, assez semblables, celles-ci, à des achantes grecques. Des cordons d'oves courent autour de la surface concave ; des arabesques d'or sur fond bleu leur succèdent ; au-dessous enfin, une composition appropriée de bas-reliefs en stuc forme soubassement — et voilà que tout ce grand ballon captif, aux couleurs doucement chatoyantes, légèrement, sans avoir l'air d'y toucher, repose, à l'aide de huit arcades, sur des colonnes sveltes en marbre blanc.

Tel est le Baptistère des orthodoxes.

Quant au Mausolée de Galla Placida, c'est un oratoire, un

petit monument simple, massif et lourd comme un dolmen, n'ayant, lui non plus, aucun extérieur. Il est armé de contreforts, ainsi que le seront plus tard les constructions gothiques. Dès l'entrée, on est charmé par la symphonie en bleu et jaune, en bleu et or. D'un soubassement de marbre jaune foncé très haut, partent les arêtes divergentes des petites voûtes un peu enfoncées dans la pénombre, car l'éclairage est faible. Des mosaïques recouvrent toutes les surfaces ; parmi elles, la plus suggestive est celle du tympan qui domine la porte d'entrée ; le Christ, vêtu d'une longue tunique d'or sur laquelle est jeté un manteau de pourpre, y est figuré sous les traits d'un jeune berger. Semblable à un Apollon antique, imberbe, auréolé et s'appuyant à une haute croix, comme à un bâton de commandement, il a autour de lui quelques brebis ; toutes, au lieu de paître, le considèrent. Le groupe, bien établi, se corse d'arbrisseaux qui se détachent sur un ciel clair, et la prairie, au premier plan, est jonchée de fleurettes, avant-coureurs des Primitifs.

Cette peinture qui, répudiant le simpliste et douloureux symbolisme des catacombes, exprime la majesté sereine de l'Église triomphante, est un petit chef-d'œuvre archaïque à l'actif de l'art chrétien du ve siècle.

De l'évolution orientaliste qui se poursuit au vie siècle, sous le roi goth Théodoric, je ne dirai rien, car j'ai la salutaire crainte de m'engluer dans des descriptions nombreuses et détaillées. Passons « le Baptistère des Ariens » et « San Apollinare Nuovo[1] », les grands monuments de ce règne, et arrivons à l'œuvre du grand bâtisseur Justinien. Voici, mar-

1. Cette église est la première qui ait eu un campanile, ou clocher isolé.

qués du sceau de ce grand Empereur, deux édifices-type :
« San Vitale » et « San Apollinare in Classe ».

D'abord San Vitale.

Nous sommes ici en face du monument qui peut le mieux donner l'idée de ce qu'était une très belle église byzantine au vi[e] siècle. Tous les éléments qui, au xe, constitueront Saint-Marc de Venise se trouvent ici, bien que disposés autrement. Quant au plan de la construction, il est moins hardi, partant moins admirable, que celui de Sainte-Sophie de Constantinople bâtie quelques années plus tard[1]. Il n'en est pas moins d'un très bel et très pittoresque effet. Huit forts piliers soutiennent la coupole hardiment posée sur sa base polygonale ; à leur aide, s'élance, comme à l'assaut, une double phalange de colonnes superposées. Considérez leurs chapiteaux trapéziformes : surmontés, — détail tout oriental, — de coussinets de pierre sur lesquels pose l'extrémité des archivoltes, il sont d'une magnificence et d'une variété infinies ; parfois, on dirait de la dentelle ondulée, comme gaufrée. Eh bien, il faut le dire et y insister, la forme des chapiteaux, l'extrême richesse du détail dans l'ornementation, commune aux sculptures, aux mosaïques, aux manuscrits et aux ivoires de Byzance, tout cela, tout, jusqu'à la coupole elle-même, vient de l'Orient. Les sources aujourd'hui sont connues : l'Égypte, la Syrie, l'Asie Mineure, tels sont les centres orientaux qui paraissent, entre le ive et vi[e] siècles, avoir exercé sur le développement de l'art chrétien de la Grande Grèce une évidente et directe influence.

Je reviens à San Vitale : du sol au sommet de la coupole, d'harmonieuses mosaïques revêtent les tympans, les lignes courbes, les retraits, les avancées, toutes ses surfaces infini-

1. Sainte-Sophie a été achevée par Justinien en 537.

ment variées et nuancées. Aux deux côtés de l'abside, apparition inattendue ! l'Empereur Justinien et l'Impératrice Théodora. Ils sont là, dans leur authentique éclat ; ce que nous avons sous les yeux, c'est véritablement l'étiquette et le luxe raffiné de la Cour de Byzance. Les vêtements sont étincelants d'or et de bijoux, de vrais bijoux, car aux petits cubes de verre, non seulement, à cette époque, la nacre s'est jointe, mais encore sont venus se mêler, en particulier dans le collier et les boucles d'oreille de l'Impératrice, de réelles gemmes et des perles vraies. Ce sont là des détails secondaires. Ce qu'il faut noter plutôt, c'est un sentiment de réalité, de vie, qui déjà commence à poindre et promet des temps meilleurs.

En terminant, une constatation : le catholicisme, de persécuté devenu religion d'État glorifié, sur les mêmes surfaces sacrées, et les héros du cycle chrétien, et la famille impériale. L'idée n'avait pas germé encore de la Séparation et, sans trouble, Théodora tend la main à Abraham et à Melchisédech.

San Apollinare in Classe, indépendamment des mosaïques qui le décorent et l'orientalisent, est le type le plus complet de la vieille basilique chrétienne.

En vérité, l'architecture n'avait pas attendu Saint-Pierre de Rome pour exprimer avec de la pierre l'idée de triomphe. San Apollinare n'a d'autres ornements que son abside à sept pans et les deux étages de ses hautes arcades aveugles ; mais quelle majesté en cette vaste et austère nudité ! — A l'intérieur, l'impression, s'il est possible, est plus forte encore : les revêtements de marbre ont disparu ; mais la grandeur reste. Elle est faite des longues files de colonnes en splendide marbre jaune pâle appelé cypolin, des plafonds en

charpente, des trois nefs, dont la principale s'éclaire, par-dessus les autres, de grandes fenêtres cintrées, de son chœur demi-circulaire auquel on accède par un large escalier, des mosaïques surtout qui habillent son arc triomphal et son abside. Ces mosaïques sont d'un grand caractère ; assez originalement, elles associent un sentiment pittoresque au symbolisme mystique. Imaginez une ligne concave de brebis en file indienne formant, sur un fond de nature, comme une broderie blanche : saint Apollinaire est debout, au milieu, les bras levés pour bénir ; le paysage est clair, et ce nous est une joie de voir, à ses pieds, la grande prairie d'un vert jaune parsemée de fleurs, de cyprès, de pins, et toute pleine d'oiseaux ; mieux encore que le petit tableau du bon pasteur, au mausolée de Galla Placidia, ce plein air nous fait pressentir, en sa naïveté charmante, le futur naturalisme des Primitifs.

O surprise ! Au centre de ce vaisseau grandiose et d'un incomparable effet, se trouve un tout petit autel de marbre blanc, sans ornements. Isolé, comme perdu au milieu de la grande nef sévère, il évoque l'idée d'un autel païen, d'un autel de l'antique Grèce. Pourquoi ce petit autel ?... que fait-il là ? Je n'en ai pas eu l'explication et me le demande encore.

La basilique que nous venons d'explorer dominait une grande agglomération aujourd'hui disparue. Ravenne, en ces temps, était puissante et glorieuse, et la mer, dont douze kilomètres aujourd'hui la séparent, ne s'était pas encore retirée d'elle. Une seconde ville, qui n'était que son prolongement, s'étendait, à sa droite, jusqu'à l'Adriatique. Cette ville se nommait Classis ou Classe. Classe était la ville des lagunes, la ville-port, la Bizerte de cette Tunis, et c'était au centre de cette ville maritime que se dressait, dédiée à saint Apol-

linaire, le patron de Ravenne martyrisé sous Vespasien, San Apollinare in Classe.

Aujourd'hui, plus nue que jamais, assez semblable à une pyramide d'Égypte, la Cathédrale est seule debout, morte, dans une campagne morte....

Laissons-la à son dernier sommeil.

Venise, Palerme et Ravenne sont les points lumineux de la grande école monumentale byzantine. Venise, Palerme et Ravenne font au temple chrétien, dans l'histoire, une place à part. Si nous ne parlons pas d'autres villes, de Constantinople, par exemple, ou de Salonique, c'est que ces dernières, dans leurs richesses monumentales, n'ont rien gardé d'un système de décoration que le badigeon turc a impitoyablement effacé.

Venise possède Saint-Marc, la plus belle fleur de mosaïque qu'il y ait au monde.

Palerme a sa Chapelle Palatine habillée d'une tunique de mosaïque d'or et de couleurs, sans coutures, qui la suit partout en ses méandres et provoque de féeriques effets de lumière. Cette chapelle joue les Saint-Marc; mais, tandis que le dôme vénitien est tout un monde, elle, la Chapelle Palatine, ne sera jamais qu'un bijou d'une adorable élégance.

Enfin Ravenne, riche en souvenirs de la belle époque, retient surtout notre curiosité d'artiste et d'archéologue par deux édifices spéciaux, d'une coupe octogonale : le Baptistère des Orthodoxes et San-Vitale. Plus directement encore que les précédents, ils se réclament d'influences orientales, et par là s'attache à eux un particulier intérêt. Leur structure,

d'un plan moins parfait, est, en revanche, plus primesautière et plus pittoresque. Au point de vue de l'harmonie des colorations, c'est peut-être encore à ces deux églises ravennates qu'il convient de donner la palme.

Telles sont les grandes œuvres architecturales du christianisme byzantin parvenues jusqu'à nous ; un esprit merveilleusement décoratif les anime, et c'est par là qu'elles occuperont toujours une place très haute dans l'histoire de l'Art.

	Pages.
La Chartreuse de Pavie.	1
Milan effleuré.	5
Parme. — Le Corrège.	11
Vérone. .	17
Les trois importantes fresques de Padoue.	23
Quelques Églises de Venise	28
Saint-Marc. .	32
La nature a Venise	35
Trois peintres qu'on ne voit très bien qu'a Venise. . . .	39
Le Nord et l'Orient confondus dans le Palais des Doges. .	50
Ravenne. .	55

✢ ✢ ✢

59989. — PARIS. IMPRIMERIE GÉNÉRALE LAHURE.
9, rue de Fleurus, 9.

✢ ✢ ✢

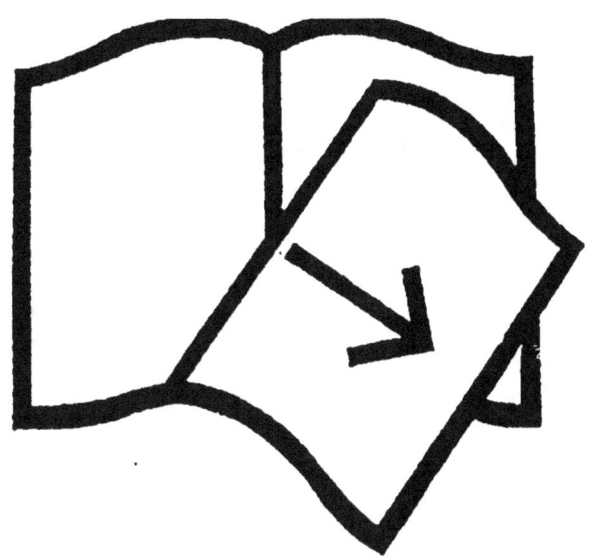

Documents manquants (pages, cahiers...)
NF Z 43-120-13

www.ingramcontent.com/pod-product-compliance
Lightning Source LLC
Chambersburg PA
CBHW070957240526
45469CB00016B/1494